# 目錄

人 之 初 性 本 善 性 相 近

苟 不 教 性 乃 遷 教 之 道

習 相 遠

習 相 遠

習 相 遠

## 1

人之初，性本善。性相近，習相遠。

【解釋】

人生下來的時候都是好的，每個人都是一張白紙，不知害人，既為善。

只是由於成長過程中，後天的學習環境不一樣，性情也就有了好與壞的差別。

貴 以 專

貴 以 專

貴 以 專

## 2

苟不教，性乃遷。教之道，貴以專。

【解釋】

如果從小不好好教育，善良的本性就會變壞。為了使人不變壞，最重要的方法就是要專心一致地去教育孩子。

昔 孟 母 擇 鄰 處 子 不 學

昔 孟 母 擇 鄰 處 子 不 學

昔 孟 母 擇 鄰 處 子 不 學

竇 燕 山 有 義 方 教 五 子

竇 燕 山 有 義 方 教 五 子

竇 燕 山 有 義 方 教 五 子

## 3

昔孟母，擇鄰處。子不學，斷機杼。

【解釋】
戰國時，孟子的母親曾三次搬家，是
為了使孟子有個好的學習環境。一次
孟子逃學，孟母就折斷了織布的機杼
來教育孟子。

斷　機　杼

## 4

竇燕山，有義方。教五子，名俱揚。

【解釋】
五代時，燕山人竇禹鈞教育兒子很有
方法，他教育的五個兒子都很有成就
，同時科舉成名。

名　俱　揚

養不教　父之過　教不嚴

子不學　非所宜　幼不學

**5**

養不教，父之過。教不嚴，師之惰。

【解釋】
僅僅是供養兒女吃穿，而不好好教育，是父母的過錯。只是教育，但不嚴格要求就是做老師的懶惰了。

**6**

子不學，非所宜。幼不學，老何為。

【解釋】
小孩子不肯好好學習，是很不應該的。一個人倘若小時候不好好學習，到老的時候既不懂做人的道理，又無知識，能有什麼用呢？

| 玉 | 不 | 琢 | 不 | 成 | 器 | 人 | 不 | 學 |
|---|---|---|---|---|---|---|---|---|
| 玉 | 不 | 琢 | 不 | 成 | 器 | 人 | 不 | 學 |
| 玉 | 不 | 琢 | 不 | 成 | 器 | 人 | 不 | 學 |
|  |  |  |  |  |  |  |  |  |
|  |  |  |  |  |  |  |  |  |
|  |  |  |  |  |  |  |  |  |

| 為 | 人 | 子 | 方 | 少 | 時 | 親 | 師 | 友 |
|---|---|---|---|---|---|---|---|---|
| 為 | 人 | 子 | 方 | 少 | 時 | 親 | 師 | 友 |
| 為 | 人 | 子 | 方 | 少 | 時 | 親 | 師 | 友 |
|  |  |  |  |  |  |  |  |  |
|  |  |  |  |  |  |  |  |  |
|  |  |  |  |  |  |  |  |  |

不 知 義

不 知 義

不 知 義

**7**

玉不琢，不成器。人不學，不知義。

【解釋】

玉不打磨雕刻，不會成為精美的器物；人若是不學習，就不懂得禮儀，不能成才。

習 禮 儀

習 禮 儀

習 禮 儀

**8**

為人子，方少時。親師友，習禮儀。

【解釋】

做兒女的，從小時候就要親近老師和朋友，以便從他們那裡學習到許多為人處事的禮節和知識。

香 九 齡 能 溫 席 孝 於 親

融 四 歲 能 讓 梨 悌 於 長

## 9

香九齡，能溫席。孝於親，所當執。

**【解釋】**

東漢人黃香，九歲時就知道孝敬父親，替父親暖被窩。這是每個孝順父母的人都應該實行和效仿的。

執　當　斫

執　當　斫

執　當　斫

## 10

融四歲，能讓梨，悌於長，宜先知。

**【解釋】**

漢代人孔融四歲時，就知道把大的梨讓給哥哥吃，這種尊敬和友愛兄長的道理，是每個人從小就應該知道的。"弟"通"悌"，尊敬友愛。

知　先　宜

知　先　宜

知　先　宜

| 首 | 孝 | 悌 | 次 | 見 | 聞 | 知 | 某 | 數 |
|---|---|---|---|---|---|---|---|---|
| 首 | 孝 | 悌 | 次 | 見 | 聞 | 知 | 某 | 數 |
| 首 | 孝 | 悌 | 次 | 見 | 聞 | 知 | 某 | 數 |

| 一 | 而 | 十 | 十 | 而 | 百 | 百 | 而 | 千 |
|---|---|---|---|---|---|---|---|---|
| 一 | 而 | 十 | 十 | 而 | 百 | 百 | 而 | 千 |
| 一 | 而 | 十 | 十 | 而 | 百 | 百 | 而 | 千 |

識　某　文
識　某　文
識　某　文

## 11

首孝悌，次見聞。知某數，識某文。

【解釋】

人生急當首務者，莫大於孝悌，故人事親事長，必要盡其孝悌。孝悌乃一件大事。其次一等，多見天下之事，以廣其所知，多聞古今之理，以廣其所學。知十百千萬之數為某數，識古今聖賢之事為某文也。

千　而　萬
千　而　萬
千　而　萬

## 12

一而十，十而百。百而千，千而萬。

【解釋】

我國採用十進位算術方法：一到十是基本的數字，然後十個十是一百，十個一百是一千，十個一千是一萬……一直變化下去。

| 三 | 才 | 者 | 天 | 地 | 人 | 三 | 光 | 者 |
|---|---|---|---|---|---|---|---|---|
| 三 | 才 | 者 | 天 | 地 | 人 | 三 | 光 | 者 |
| 三 | 才 | 者 | 天 | 地 | 人 | 三 | 光 | 者 |

| 三 | 綱 | 者 | 君 | 臣 | 義 | 父 | 子 | 親 |
|---|---|---|---|---|---|---|---|---|
| 三 | 綱 | 者 | 君 | 臣 | 義 | 父 | 子 | 親 |
| 三 | 綱 | 者 | 君 | 臣 | 義 | 父 | 子 | 親 |

日　月　星

日　月　星

日　月　星

夫　婦　順

夫　婦　順

夫　婦　順

## 13

三才者，天地人。三光者，日月星。

【解釋】

還應該知道一些日常生活常識，如什麼叫"三才"？三才指的是天、地、人三個方面。什麼叫"三光呢？三光就是太陽、月亮、星星。

## 14

三綱者，君臣義。父子親，夫婦順。

【解釋】

什麼是"三綱"呢？三綱是人與人之間關係應該遵守的三個行為準則，就是君王與臣子的言行要合乎義理，父母子女之間相親相愛，夫妻之間和順相處。

| 日 | 春 | 夏 | 日 | 秋 | 冬 | 此 | 四 | 時 |
|---|---|---|---|---|---|---|---|---|
| 日 | 春 | 夏 | 日 | 秋 | 冬 | 此 | 四 | 時 |
| 日 | 春 | 夏 | 日 | 秋 | 冬 | 此 | 四 | 時 |
| | | | | | | | | |
| | | | | | | | | |
| | | | | | | | | |

| 日 | 南 | 北 | 日 | 西 | 東 | 此 | 四 | 方 |
|---|---|---|---|---|---|---|---|---|
| 日 | 南 | 北 | 日 | 西 | 東 | 此 | 四 | 方 |
| 日 | 南 | 北 | 日 | 西 | 東 | 此 | 四 | 方 |
| | | | | | | | | |
| | | | | | | | | |
| | | | | | | | | |

運 不 窮
運 不 窮
運 不 窮

## 15

曰春夏，曰秋冬。此四時，運不窮。

【解釋】

再讓我們看一看四周環境，春、夏、秋、冬叫做四季。這四時季節不斷變化，春去夏來，秋去冬來，如此循環往復，永不停止。

應 乎 中
應 乎 中
應 乎 中

## 16

曰南北，曰西東。此四方，應乎中。

【解釋】

說到東、南、西、北，這叫做"四方"，是指各個方向的位置。這四個方位，必須有箇中央位置對應，才能把各個方位定出米。

曰 水 火 木 金 土 此 五 行

十 乾 者 甲 至 癸 十 二 支

本 乎 數
本 乎 數
本 乎 數

## 17

日水火，木金土。此五行，本乎數。

【解釋】

至於說到"五行"，那就是金、木、水、火、土。這是中國古代用來指宇宙各種事物的抽象概念，是根據一、二、三、四、五這五個數字和組合變化而產生的。

子 至 亥
子 至 亥
子 至 亥

## 18

十乾者，甲至癸。十二支，子至亥。

【解釋】

"十乾"指的是甲、乙、丙、丁、戊、己、庚、辛、壬、癸，又叫"天干"；"十二支"指的是子、丑、寅、卯、辰、巳、午、未、申、酉、戌、亥，又叫"地支"，是古代記時的標記。

| 日 | 黃 | 道 | 日 | 所 | 躔 | 日 | 赤 | 道 |
|---|---|---|---|---|---|---|---|---|
| 日 | 黃 | 道 | 日 | 所 | 躔 | 日 | 赤 | 道 |
| 日 | 黃 | 道 | 日 | 所 | 躔 | 日 | 赤 | 道 |
| | | | | | | | | |
| | | | | | | | | |
| | | | | | | | | |

| 赤 | 道 | 下 | 溫 | 暖 | 極 | 我 | 中 | 華 |
|---|---|---|---|---|---|---|---|---|
| 赤 | 道 | 下 | 溫 | 暖 | 極 | 我 | 中 | 華 |
| 赤 | 道 | 下 | 溫 | 暖 | 極 | 我 | 中 | 華 |
| | | | | | | | | |
| | | | | | | | | |
| | | | | | | | | |

當　中　權
當　中　權
當　中　權

曰黃道，曰所躔。曰赤道，當中權。

【解釋】

太陽行走的軌跡叫做黃道，大地所在的平面位於中間，這個平面叫做赤道。根據古人天圓地方的宇宙觀，古人不知道地球是球體，所以古人所說的赤道應該就指的是他們所生活的這個平面。地球圍繞太陽運轉，而太陽又圍繞著銀河系中心運轉。太陽運行的軌道叫"黃道"，在地球中央有一條假想的與地軸垂直的大圓圈，這就是赤道。

在　東　北
在　東　北
在　東　北

赤道下，溫暖極。我中華，在東北。

【解釋】

在赤道地區，溫度最高，氣候特別炎熱，從赤道向南北兩個方向，氣溫逐漸變低。我們國家是地處地球的東北邊。

| 原 | 高 | 右 | 改 | 露 | 霜 | 均 | 燠 | 寒 |
|---|---|---|---|---|---|---|---|---|
| 原 | 高 | 右 | 改 | 露 | 霜 | 均 | 燠 | 寒 |
| 原 | 高 | 右 | 改 | 露 | 霜 | 均 | 燠 | 寒 |
|  |  |  |  |  |  |  |  |  |
|  |  |  |  |  |  |  |  |  |
|  |  |  |  |  |  |  |  |  |

| 瀆 | 四 | 此 | 濟 | 淮 | 曰 | 河 | 江 | 日 |
|---|---|---|---|---|---|---|---|---|
| 瀆 | 四 | 此 | 濟 | 淮 | 曰 | 河 | 江 | 日 |
| 瀆 | 四 | 此 | 濟 | 淮 | 曰 | 河 | 江 | 日 |
|  |  |  |  |  |  |  |  |  |
|  |  |  |  |  |  |  |  |  |
|  |  |  |  |  |  |  |  |  |

左 大 海
左 大 海
左 大 海

寒燠均，霜露改。右高原，左大海。

【解釋】
我國氣候冷暖勻稱而有霜露。右邊是高原，左邊是大海。

水 之 紀
水 之 紀
水 之 紀

曰江河，曰淮濟。此四瀆，水之紀。

【解釋】
中國是個地大物博的國家，直接流入大海的有長江、黃河、淮河和濟水，這四條大河是中國河流的代表。

| 曰 | 岱 | 華 | 嵩 | 恆 | 衡 | 此 | 五 | 嶽 |
|---|---|---|---|---|---|---|---|---|
| 曰 | 岱 | 華 | 嵩 | 恆 | 衡 | 此 | 五 | 嶽 |
| 曰 | 岱 | 華 | 嵩 | 恆 | 衡 | 此 | 五 | 嶽 |
| | | | | | | | | |
| | | | | | | | | |
| | | | | | | | | |

| 古 | 九 | 州 | 今 | 改 | 制 | 稱 | 行 | 省 |
|---|---|---|---|---|---|---|---|---|
| 古 | 九 | 州 | 今 | 改 | 制 | 稱 | 行 | 省 |
| 古 | 九 | 州 | 今 | 改 | 制 | 稱 | 行 | 省 |
| | | | | | | | | |
| | | | | | | | | |
| | | | | | | | | |

山 之 名

山 之 名

山 之 名

## 23

曰岱華，嵩恆衡。此五嶽，山之名。

【解釋】

中國的五大名山，稱為"五嶽"，就是東嶽泰山、西嶽華山、中嶽嵩山、南嶽衡山、北嶽恆山，這五座山是中國大山的代表。

三 十 五

三 十 五

三 十 五

## 24

古九州，今改制。稱行省，三十五。

【解釋】

中國漢時以轄九州統管全國，現為省，總共三十五個。

| 曰 | 士 | 農 | 曰 | 工 | 商 | 此 | 四 | 民 |
|---|---|---|---|---|---|---|---|---|
| 曰 | 士 | 農 | 曰 | 工 | 商 | 此 | 四 | 民 |
| 曰 | 士 | 農 | 曰 | 工 | 商 | 此 | 四 | 民 |

| 曰 | 仁 | 義 | 禮 | 智 | 信 | 此 | 五 | 常 |
|---|---|---|---|---|---|---|---|---|
| 曰 | 仁 | 義 | 禮 | 智 | 信 | 此 | 五 | 常 |
| 曰 | 仁 | 義 | 禮 | 智 | 信 | 此 | 五 | 常 |

## 25

曰士農，曰工商。此四民，國之良。

**【解釋】**
中國是世界上人口最多的國家。知識分子、農民、工人和商人，是國家不可缺少的棟樑，稱為四民，這是社會重要的組成部分。

## 26

曰仁義，禮智信。此五常，不容紊。

**【解釋】**
如果所有的人都能以仁、義、禮、智、信這五種不變的法則作為處事做人的標準，社會就會永葆祥和，所以每個人都應遵守，不可怠慢疏忽。

國之良　國之良　國之良

不容紊　不容紊　不容紊

地 所 生 有 草 木 此 植 物

地 所 生 有 草 木 此 植 物

地 所 生 有 草 木 此 植 物

有 蟲 魚 有 鳥 獸 此 動 物

有 蟲 魚 有 鳥 獸 此 動 物

有 蟲 魚 有 鳥 獸 此 動 物

陸 水 遍
陸 水 遍
陸 水 遍

## 27

地所生，有草木。此植物，遍水陸。

【解釋】
除了人類，在地球上還有花草樹木，
這些屬於植物，在陸地上和水裡到處
都有。

走 飛 能
走 飛 能
走 飛 能

## 28

有蟲魚，有鳥獸。此動物，能飛走。

【解釋】
蟲、魚、鳥、獸屬於動物，這些動物
有的能在天空中飛，有的能在陸地上
走，有的能在水裡游。

| 稻 | 梁 | 菽 | 麥 | 黍 | 稷 | 此 | 六 | 穀 |
|---|---|---|---|---|---|---|---|---|
| 稻 | 梁 | 菽 | 麥 | 黍 | 稷 | 此 | 六 | 穀 |
| 稻 | 梁 | 菽 | 麥 | 黍 | 稷 | 此 | 六 | 穀 |
| | | | | | | | | |
| | | | | | | | | |
| | | | | | | | | |
| 馬 | 牛 | 羊 | 雞 | 犬 | 豕 | 此 | 六 | 畜 |
| 馬 | 牛 | 羊 | 雞 | 犬 | 豕 | 此 | 六 | 畜 |
| 馬 | 牛 | 羊 | 雞 | 犬 | 豕 | 此 | 六 | 畜 |
| | | | | | | | | |
| | | | | | | | | |
| | | | | | | | | |

人 所 食
人 所 食
人 所 食

## 29

稻粱菽，麥黍稷。此六穀，人所食。

【解釋】
人類生活中的主食有的來自植物，像
稻子、小麥、豆類、玉米和高粱，這
些是我們日常生活的重要食品。

人 所 飼
人 所 飼
人 所 飼

## 30

馬牛羊，雞犬豕。此六畜，人所飼。

【解釋】
在動物中有馬、牛、羊、雞、狗和豬
，這叫六畜。這些動物和六穀一樣本
來都是野生的。後來被人們漸漸馴化
後，才成為人類日常生活的必需品。

| 日 | 喜 | 怒 | 曰 | 哀 | 懼 | 愛 | 惡 | 欲 |
|---|---|---|---|---|---|---|---|---|
| 日 | 喜 | 怒 | 曰 | 哀 | 懼 | 愛 | 惡 | 欲 |
| 日 | 喜 | 怒 | 曰 | 哀 | 懼 | 愛 | 惡 | 欲 |

| 青 | 赤 | 黃 | 及 | 黑 | 白 | 此 | 五 | 色 |
|---|---|---|---|---|---|---|---|---|
| 青 | 赤 | 黃 | 及 | 黑 | 白 | 此 | 五 | 色 |
| 青 | 赤 | 黃 | 及 | 黑 | 白 | 此 | 五 | 色 |

| 具 | 情 | 七 |
|---|---|---|
| 具 | 情 | 七 |
| 具 | 情 | 七 |

## 31

曰喜怒，曰哀懼。愛惡欲，七情俱。

【解釋】

高興叫做喜，生氣叫做怒，傷心叫做哀，害怕叫做懼，心裡喜歡叫愛，討厭叫惡，內心很貪戀叫做欲，合起來叫七情。這是人生下來就有的七種感情。

| 識 | 所 | 目 |
|---|---|---|
| 識 | 所 | 目 |
| 識 | 所 | 目 |

## 32

青赤黃，及黑白。此五色，目所識。

【解釋】

青色、黃色、赤色、黑色和白色，這是我國古代傳統的五行中的五種顏色，是人們的肉眼能夠識別的。

酸　苦　甘　及　辛　鹹　此　五　味

酸　苦　甘　及　辛　鹹　此　五　味

酸　苦　甘　及　辛　鹹　此　五　味

膻　焦　香　及　腥　朽　此　五　臭

膻　焦　香　及　腥　朽　此　五　臭

膻　焦　香　及　腥　朽　此　五　臭

口 所 含
口 所 含
口 所 含

## 33

酸苦甘，及辛鹹。此五味，口所含。

【解釋】
在我們平時所吃的食物中，全能用嘴巴分辨出來的，有酸、甜、苦、辣和鹹，這五種味道。

鼻 所 嗅
鼻 所 嗅
鼻 所 嗅

## 34

羶焦香，及腥朽。此五臭，鼻所嗅。

【解釋】
我們的鼻子可以聞出東西的氣味，氣味主要有五種，即羊羶味、燒焦味、香味、魚腥味和腐朽味。

匏　土　革　木　石　金　絲　與　竹

匏　土　革　木　石　金　絲　與　竹

匏　土　革　木　石　金　絲　與　竹

曰　平　上　曰　去　入　此　四　聲

曰　平　上　曰　去　入　此　四　聲

曰　平　上　曰　去　入　此　四　聲

| 乃 | 八 | 音 | **35** |
|---|---|---|---|
| 乃 | 八 | 音 | 匏土革，木石金。絲與竹，乃八音。 |
| 乃 | 八 | 音 | |

**【解釋】**
我國古代人把製造樂器的材料，分為
八種，即匏瓜、黏土、皮革、木塊、
石頭、金屬、絲線與竹子，稱為"八
音"。

| 宜 | 調 | 協 | **36** |
|---|---|---|---|
| 宜 | 調 | 協 | 曰平上，曰去入。此四聲，宜調協。 |
| 宜 | 調 | 協 | |

**【解釋】**
我們的祖先把說話聲音的聲調分為平
、上、去、入四種。四聲的運用必須
和諧，聽起來才能使人舒暢。

| 高 | 曾 | 祖 | 父 | 而 | 身 | 身 | 而 | 子 |
| 高 | 曾 | 祖 | 父 | 而 | 身 | 身 | 而 | 子 |
| 高 | 曾 | 祖 | 父 | 而 | 身 | 身 | 而 | 子 |

| 自 | 子 | 孫 | 至 | 玄 | 曾 | 乃 | 九 | 族 |
| 自 | 子 | 孫 | 至 | 玄 | 曾 | 乃 | 九 | 族 |
| 自 | 子 | 孫 | 至 | 玄 | 曾 | 乃 | 九 | 族 |

孫 而 子

孫 而 子

孫 而 子

倫 之 人

倫 之 人

倫 之 人

## 37

高曾祖，父而身。身而子，子而孫。

【解釋】
由高祖父生曾祖父，曾祖父生祖父，祖父生父親，父親生我本身，我生兒子，兒子再生孫子。

## 38

自子孫，至玄曾。乃九族，人之倫。

【解釋】
由自己的兒子、孫子再接下去，就是曾孫和玄孫。從高祖父到玄孫稱為"九族"。這"九族"代表著人的長幼尊卑秩序和家族血統的承續關係。

父 子 恩 夫 婦 從 兄 則 友

長 幼 序 友 與 朋 君 則 敬

弟 則 恭
弟 則 恭
弟 則 恭

父子恩，夫婦從。兄則友，弟則恭。

【解釋】

父親與兒子之間要注重相互的恩情，夫妻之間的感情要和順，哥哥對弟弟要友愛，弟弟對哥哥則要尊敬。

臣 則 忠
臣 則 忠
臣 則 忠

長幼序，友與朋。君則敬，臣則忠。

【解釋】

年長的和年幼的交往要注意長幼尊卑的次序；朋友相處應該互相講信用。如果君主能尊重他的臣子，官吏們就會對他忠心耿耿了。

| 此 | 十 | 義 | 人 | 所 | 同 | 當 | 順 | 敘 |
|---|---|---|---|---|---|---|---|---|
| 此 | 十 | 義 | 人 | 所 | 同 | 當 | 順 | 敘 |
| 此 | 十 | 義 | 人 | 所 | 同 | 當 | 順 | 敘 |
| | | | | | | | | |
| | | | | | | | | |
| | | | | | | | | |

| 斬 | 齊 | 衰 | 大 | 小 | 功 | 至 | 緦 | 麻 |
|---|---|---|---|---|---|---|---|---|
| 斬 | 齊 | 衰 | 大 | 小 | 功 | 至 | 緦 | 麻 |
| 斬 | 齊 | 衰 | 大 | 小 | 功 | 至 | 緦 | 麻 |
| | | | | | | | | |
| | | | | | | | | |
| | | | | | | | | |

背違勿
背違勿
背違

## 41

此十義，人所同。當順敘，勿違背。

【解釋】

前面提到的十義：父慈、子孝、夫和、妻順、兄友、弟恭、朋信、友義、君敬、臣忠，這是人人都應遵守的，千萬不能違背。

終服五
終服五
終服五

## 42

斬齊衰，大小功。至緦麻，五服終。

【解釋】

斬衰、齊衰、大功、小功和緦麻，這是中國古代親族中不同的人死去時穿的五種孝服。

# 漢字練習

三字經 習字帖 壹

| | | |
|---|---|---|
| 作　　　者 | 余小敏 | |
| 美編設計 | 余小敏 | |
| 發 行 人 | 愛幸福文創設計 | |
| 出 版 者 | 愛幸福文創設計 | |
| | 新北市板橋區中山路一段160號 | |
| | 發行專線　0936-677-482 | |
| | 匯款帳號　國泰世華銀行(013) | |
| | 　　　　　045-50-025144-5 | |
| 代 理 商 | 白象文化事業有限公司 | |
| | 401台中市東區和平街228巷44號 | |
| | 電話　04-22208589 | |
| 印　　　刷 | 卡之屋網路科技有限公司 | |
| 初版一刷 | 2021年10月 | |
| 定　　　價 | 一套四本　新台幣399元 | |

蝦皮購物網址
shopee.tw/mimiyu0315

若有大量購書需求，請與客戶服務中心聯繫。

## 客戶服務中心

地　　　址：22065新北市板橋區中
　　　　　　山路一段160號
電　　　話：0936-677-482
服務時間：週一至週五9:00-18:00
E-mail：mimi0315@gmail.com